图书在版编目（CIP）数据

阮元诗书画印选 / 阮锡安编. —— 扬州：广陵书社，2014.2
ISBN 978-7-5554-0086-8

Ⅰ. ①阮… Ⅱ. ①阮… Ⅲ. ①古典诗歌—诗集—中国—清代②汉字—法书—作品集—中国—清代③中国画—作品集—中国—清代④汉字—印谱—中国—清代 Ⅳ. ①I222.749②J222.49

中国版本图书馆CIP数据核字(2014)第029547号

编　　者	阮锡安
责任编辑	严　岚
出版发行	广陵书社
社　　址	扬州市维扬路349号
电　　话	（０５１４）８５２２８０８８　８５２２８０８９
印　　刷	扬州广陵古籍刻印社
电　　话	（０５１４）８７３４０２１４
社　　址	扬州市相别路口
版　　次	二〇一四年一月第一版第一次印刷
标准书号	ISBN 978-7-5554-0086-8
定　　价	陆佰捌拾圆整（全贰册）

http://www.yzglpub.com　　E-mail:yzglss@163.com

阮元诗书画印选

阮锡安 编

广陵书社

序

韦明铧

有资格写序的大约是两种人。一种是被作者或编者错爱的人，嘤其鸣矣，求其友声，序言算是朋友之间的捧场。一种是对本书内容研究有素的人，一言九鼎，入木三分，序言可以当作读书的指南。

我觉得自己属于后者。

阮元是我最崇拜的乡贤，阮元的裔孙阮锡安先生编的《阮元诗书画印选》，不仅是为了光大门楣，更是为了泽惠乡邦，我认为不但扬州人应该感谢他，凡是中国人都应该感谢他。

这些年来，我常有机会到阮氏家庙和阮氏墓地去凭吊这位伟大的学问家、政治家。读了锡安先生编的大著，更体会到阮元同时也是伟大的艺术家，诗书画印无所不通。扬州学派的特点是「通」，这一点也集中表现在阮元个人的爱好上。可以说，《阮元诗书画印选》的编著与付梓，为学界研究扬州学派多方面的造诣提供了新资料，也为大众全面认识一代文宗阮元开辟了新视野。

阮元，扬州人，字伯元，号云台、雷塘庵主，清乾隆、嘉庆、道光三朝名臣。因其政声卓著，在平定海盗、捉拿逆匪、治水禁烟、创建学堂诸方面均非他人所及，故被誉为「三朝阁老，九省疆臣」。这位乾嘉学派的集大成者学名盛隆，引导了扬州学派的治学精神和方向。他在经史、数学、天文、舆地、编纂、金石、校勘等方面都有着极高的造诣，著述丰富，腹笥宽广。读了《阮元诗书画印选》，愈加觉得他不愧为一代通儒。

几十年前，我在北京琉璃厂购得阮元的《擘经室集》一部，至今研读摩挲，爱不释手，虽不甚解，但深为阮元思想的深邃和胸襟的博大所折服。我曾在《鲁迅与扬州学派》一文中，探讨过鲁迅先生对于汪中与汪喜孙父子、焦循与焦廷琥父子、阮元与阮福父子的论述。我说：「阮元学问渊博，思想豁达」，这一点得到鲁迅的认同。鲁迅在《看镜有感》中赞扬汉唐气象宏大，敢将外来之物铸于铜镜之上，如海马、葡萄之类，又蔑视明清风气唯恐涉及一个「洋」字，以至有人因为看见历书写着「依西洋新法」几个字便嚎啕痛哭。这一派人的观点是「宁可使中夏无好历法，不可使中夏有西洋人」，与此相反的却是阮元。鲁迅写道：「汤若望入中国还在明崇祯初，其法终未见用，后来阮元论之曰：

「明季君臣以大统寝疏，开局修正，既知新法之密，而讫未施行。圣朝定鼎，以其法造时宪书，颁行天下。彼十余年辩论翻译之劳，若以备我朝之采用者，斯亦奇矣……我国家圣圣相传，用人行政，惟求其是，而不先设成心。即是一端，可以仰见如天之度量矣！」（《畴人传》四十五）」（见《鲁迅全集》第一册，第199页）对阮元父子关于「文」与「笔」的观点，鲁迅不止一次提到。鲁迅杂文有题目《匪笔三篇》《某笔两篇》（后均收入《三闲集》），他之所以称为「笔」，就是因为所引文本均非韵文的缘故。《匪笔三篇》写道：「以其都不是韵文，所以取阮氏《文笔对》之说，名之曰「笔。」（见《鲁迅

阮元诗书画印选 序（二）

全集》第四册，第四十三页）鲁迅承认文笔有异，但他也知道实际上做不到。

人遗忘的阮元轶事：「将近两百年前的一个晴朗的日子，一位精神矍铄的中年官员兼学者，带领着一批力夫前往扬州东关街，去完成一项重要的文化使命。他们将一块宋代残石从东关街二郎庙菜园里小心翼翼地搬出来，抬到附近安家巷的准提庵，安置在庵东侧的长廊里。看到古人遗留下的残石得到了妥善保管，在场的僧众一片欢腾，那位官员与学者也露出了欣慰的笑容。那位官员与学者，就是大清王朝的元老、乾嘉学派的中坚——阮元。这一天，应该说在准提庵的历史上写下了沟通中华古今文化血脉的华彩一页。」算起来，这一年是大清王朝嘉庆丙寅年（一八〇六）。四十三岁的浙江巡抚阮元正踌躇满志，在刚刚刻成了卷帙浩繁的《十三经校勘记》后，又与扬州太守伊秉绶商议编撰《扬州图经》《扬州文粹》等事宜。对家乡文化充满浓厚兴趣的阮元，这一年中几乎踏遍了扬城内外。只要他留心，似乎在扬州这座古城里随时都可能有新的发现。在城外的甘泉山，他发现了西汉厉王官殿的础石。，在城里的二郎庙，他又发现了这块宋代的三公石残碑。阮元是在前去准提庵访问，路经东关街北的二郎庙菜园时，无意中发现这块宋代残石的。他走进菜园，先看到一片绿油油的蔬菜，然后蓦然发现菜地中间有一块废弃已久的古井石栏，上面似乎隐隐有字痕。阮元觉得此石不寻常，于是立刻取水洗石，用纸拓字。经过仔细辨认，石头上刻的竟是「□熙十□三公石□」数字。

「熙」字上面的一个字残缺不全，像是「淳」字。阮元想到以「熙」字为年号而时间超过十年的，只有宋代的淳熙，便断定这是宋代残碑。于是，一块从不为人注意的残石，在阮元眼中却成了至宝。一年之后，阮元写了一篇《二郎庙蔬圃获石记》，记载了这一有意义的发现经过。阮元移石的准提庵，就是今天的准提寺，又称准提禅院、大准提寺，系扬州历史上的二十四丛林之一。

阮元之所以成为通儒、通才、通人，除了先天的超常秉赋，还得益于他后天的旁搜博讨。他不但搜集金石碑刻，留心名物考订，对天文算学也尤为关注。一部《畴人传》可谓烁古耀今，永远闪耀着倡导科学精神的民族先知的光芒。

纪念阮元，不仅为了发思古之幽情，更是因为时代需要他的精神和品格。我曾写过一篇漫谈乾嘉学派的文章，题为《乾嘉爝火》，爝火就是指阮元及其同侪们的不灭人文光辉。我在文中感叹，现在连篇累牍的清装电视剧，以其胡编乱造的故事情节败坏了人们对中国最后那个封建王朝的一丝兴趣，乃至原本还很强烈的探古寻幽的欲望也变得索然；但是平心而论，清朝作为最后一个封建王朝，仍有值得我们追思、凭吊、眷念的地方。「康乾」象征着盛世空前，「乾嘉」意味着学术昌明，「嘉道」预示着国运衰落——稍有中国历史常识的人，不能不承认这一点。乾嘉学派的身影已经远去，无论是皖派的戴震还是吴派的惠栋，都远远不如纪晓岚、郑板桥那样在电视上出尽风头。也许没有多少人知道，乾嘉学派中还有个「扬派」，「扬派」中还有阮元、汪中、焦循和刘文淇这样的名字，然

阮元诗书画印选

序

而他们确实代表了中国传统文化人的最高标格：沉静、严谨、渊博、通达。比起当下文化界浮躁、粗疏、狭隘、墨守的陋习来说，我甚至认为，惟有从乾嘉学派那里才能找到医治浅薄和庸俗的药方。我说：『阮元大概是古代文人中少有的文运与官运两者都享通的人。他出身于武功世家，独以文名闻世。据说，因为他小时候身体单薄，不能胜任驰射，他的父亲才让他改习经业的。而一旦弃武从文，却成就了一代大儒。他的学问从文字源流、名物考证、刊布文献，一直做到科学史研究。他的官职也从学政、侍郎、巡抚、总督，一直做到大学士和太傅。晚清时，名士龚自珍得以见到暮年归养扬州的阮元，崇拜不已，竭力称赞阮元的文章之美可比韩愈、李白，济世之才可比房玄龄、杜如晦。细细想来，实在也并非溢美之词。』

阮元出生在扬州西门的白瓦巷，但是这条小巷早已不知所在。如今的扬州古城毓贤街上，保存着阮氏家庙，庄严而又朴素。家庙建于嘉庆年间，现在见到的有门厅、祠堂及隋文选楼等，但没有花园。阮元是个很明白的人。他生前曾经有人问他：『以你的身份，为什么不在扬州建一座园林呢？』阮元笑道：『扬州人叫某园，都以主人的姓氏冠于园上，如张园、李园之类：我如建园，人必称「阮园」，岂非整天叫唤我的名字吗？』所以，他生前没有大兴土木，像盐商那样修建花园。他的陵墓也不算豪华。阮元的墓在扬州北郊槐泗乡永胜村，原来有些祠堂、牌坊等建筑，后来遭到毁坏。现在家前只有一些零落的石龟、石马，还有一座石刻墓表，刻着『皇清诰授光禄大夫太傅体仁阁大学士阮元文达公墓表』等文字，记载阮元生平及家族简况。夕阳之下，徘徊于此，不禁俗虑皆空。扬州学派诸家都有丰富的著作行世，可是看他们的书没有平静的心情是不行的。现存的遗迹，包括故居与陵墓，著述与墨宝，常常被人们忘记。然而，就像熊熊烈焰燃烧后留下的星星爝火一样，尽管深沉，然而不灭，而这就是希望。在扬州，在大街的市声喧嚣、小区的麻将碰撞、舞厅的鞋声踢踏、餐馆的觥筹交错之外，也许惟有先贤的遗迹还能医慰。

锡安先生送此书样稿来时，我正在翻阅美国梅尔清女士的《清初扬州文化》。这本书的作者来扬州采访过我，并在书中引用过我的著述。令我感到惊异的是，梅尔清的书里居然用几乎半章的篇幅讨论阮元。她提到隋文选楼时说：『作为一种惹人注目的个人捐助行为，这座建筑将阮元的家族永远融进了城市的风景，正如它所表明的，通过阮元的学术成就，其整个家族的全国性声望得到提升。』（第三章）她称颂阮元为恢复湮没的扬州名胜包括隋炀帝陵所作的努力：『在阮元的著作中，我们可以看出他长期致力于将他本人及家族与地方联系起来。从他的集子的诗文中，可以看出他总是在尽力恢复、重建或发掘扬州的历史名胜。例如，他描述了自己发现并修复隋朝皇帝陵墓的事，这座墓以前位于他的家族坟茔家附近的一个雷塘边上。』（同上）同时，我也在重读澳大利亚安东篱女士的《说扬州：一五五〇—一八五〇的一座中国城市》。这本书的作者也来扬州采访过我，她在书的扉页上写着感谢我的话。我感到惊讶的是，在安东篱的书中也竟然有那么多的地方提到阮元。譬如

阮元诗书画印选

序

她写道："著名的士大夫阮元在社会和文学关系中起到了枢纽作用。"（第一章）"这个家族产生了十九世纪初扬州最有名的士大夫阮元。"（第五章）在她眼中，阮元是扬州文化史的一个坐标。她说："扬州学派的关键人物阮元出生于金农逝世那年。也是在这一年，李斗开始编写他那著名的旅游指南，后来阮元为该书提供了一篇序文。"（第十一章）"一八五〇年，即阮元死后次年，太平天国运动爆发。三年以后，扬州遭到攻击，并被太平天国占领，此后又两次遭遇叛军攻击。"（第十二章）

阮元作为彪炳千秋的伟人，代表着中国封建时代即将谢幕的最后的辉煌。他的生与死，都成为研读扬州这座历史名城无法绕开的篇章。

锡安先生和广陵古籍刻印社合作的《阮元诗书画印选》是一部美不胜收的书。我尤爱其中一副对联：『未闻乐事心先喜，每见奇书手自抄』，觉得伟人也是性情中人。《阮元诗书画印选》第一次让阮元以艺术家的身份面对世人，我祝贺它的问世！

二〇一四年一月二十三日

癸巳送灶之日在海德墅园

目 录

序　韦明桦 …………………………………………一

诗咏乡梓 …………………………………………一

书法拾粹 …………………………………………四〇

丹青逸趣 …………………………………………七四

印石怡情 …………………………………………七九

大美而无言　刘　俊 ……………………………一

阮元诗书画印选

目 录

一

诗咏乡梓

华夏之邦素有「诗国」之称，广陵之郡向有「诗乡」之名。在「诗乡」，古运河流淌着诗的历史，古唐城充溢着诗的文化；在「诗乡」，皎月有着吟咏不尽的诗韵，绿柳有着歌舞不羁的诗情。在「诗乡」，两千多年的历史，两万多名文人骚客，两千多首歌咏扬州的诗词，构成了流光溢彩的历史长廊。从曹丕的《至广陵马上作诗》到阮元的《八念·珠湖草堂》，洋溢着涟漪波澜的心绪情思，哀乐悲欢的人生。扬州抒写着高远氤氲的诗的历史，而阮元就是其中一位佼佼者。

阮元是「诗乡」的一个符号。清乾嘉时代的「九省疆臣」「士林山斗」，经学大家，也是卓有成就的文学家。在文学创作方面，于诗用功最勤：七岁赋诗吟诵「雾重疑山远，潮平觉岸低」，自小就显露出诗才灵气。著有《文选楼诗存》《琅嬛仙馆诗略》，后二者收入《揅经室集》和《揅经室集续集》，其中诗作近千首之多。另辑有《广陵诗事》十卷、《淮海英灵集》二十二卷。保存了清初至清中叶的许多珍贵史料，对研究清代扬州历史文化、文学活动极富参考价值。

阮元是「诗乡」的一朵奇葩。阮元的诗，既有关切时政和民生疾苦的现实主义倾向，也有游览山川、怡情养性的品格风貌，还有质朴浓厚、自然流转的艺术追求。朱庭珍《筱园诗话》有云：「……芸台先生诗，长于古体，近体殊弱，七古似韦、柳，五古似苏、陆，佳作颇有可传，亦清才也。」诸如「云影远浮双塔动，水光闲浸一山孤」，「残夜沧江雪，匡庐顶上明」等诗句，生动地展现了他对自然景观巧作剪裁的艺术才能。

阮元是「诗乡」的一块瑰宝。思维深沉、学养深厚、意趣深情，构成了他诗歌内涵的特质。音韵相谐，通俗朗畅。融裁万物，错综为妙，又构成了他语言艺术的特色。「人与峰峦争气象，窗收湖海入心胸」的恢弘气度。「吾乡少古碑，得此汉砖足。五凤当延熙，称汉遵《纲目》」的理致情趣；「露草清香虫语细，水扬疏影马蹄多」的生动细腻，无不展现出清代中期学人诗最后一位宗师的丰采。

阮元是「诗乡」的一张名片。在一千多首的阮元诗中，歌咏家乡扬州的有近百首。阮元虽在异地做官五十年，然而对家乡的思念却时常牵挂于心，或借诗抒怀，或以诗传情。图传射鸭，诗交盟鸥，闻鸣椰于蟹舍⋯，哀思母墓，暖房示书，八念故乡，九窗九咏，唱山色于阮公楼，园梅半开，香稻米饭，听菱歌于陂亭⋯，曲江亭台，瓜洲红船，赋诗和于九龙。「烟雨四桥双桨还，还登高阁望云山。每生北斗京华想，都在东园佛塔间。」旅宦在外的游子之情，眷念乡土的拳拳之心，无不跃然纸上。

阮元，「诗乡」的先贤；阮元，「诗乡」的骄傲。

阮元诗书画印选

題《虹橋話舊圖》

九載京塵染素衣，虹橋喜得古人歸。
誰栽新竹連僧院，曾記春波繞釣磯。
舊雨今宵聯舫①聽，暮雲明日隔江飛。
圖中若寫清吟處，十丈欄干萬柳圍。

編者注：①舫（fǎng），小船。此處指遊船。

賦得「雷」乃發聲

嘉慶六年正月久晴未雨。十六日頒到御賜御書「福」字，並批諭云：親書「福」字，賜卿，願兩浙士民同沾厚福，欽此。是夜春雷應節，雨澤優沾，士民交慶。十七日試三書院生童，擬作試帖一首。敬書玉旨，宣示諸生，使之共被恩膏勉膺福澤也。

風雨正漫漫，鳴雷起夜欄。
一聲宣地氣，百里破春寒。
震在剛柔始，屯如發洩難。
天門開鬱律，車轂轉盤桓。
紫電初回挈，青雲已直干。
伸舒聞雊雉①，動蕩啟龍蟠。
暖透山田麥，狂消浙海瀾。
況逢宸翰灑，澤被士民寬。

編者注：①雊（gòu），即野雞鳴。

阮元詩書畫印選　詩詠鄉梓

二

喜晤焦里堂循姊丈於東昌寄懷里中諸友①

光岳樓前見里堂，執襟一一問江鄉。
十年舊雨兼新雨，幾處青楊間白楊②。
元白州鄰曾共卜，庾周③肥瘦各勝常。
累君同作風塵客，敢詠冰心寄洛陽。

原注：②借用《南史》何蕭事。

編者注：①焦循，字理堂，一字里堂，晚年號里堂老人。清（一七六三—一八二○）甘泉縣黃玨鄉人（今揚州市邗江區黃玨鎮）。揚州學派代表人物之一。嘉慶三年中舉後參加過一次會試，落第後不再赴考，以授徒、著述為樂。《雕菰樓集》《焦氏叢書》等書名譽海內，為世人推崇。③庾（yǔ）周，指北周的文學家庾信。

暖房示書之

落日黃塵暗錦韉①，退朝且就曲房眠。
別開茶熟香溫地，好待風饕②雪虐天。
索爾新詩憑素壁，記人往事有青氈。
爐燈夜讀慈機下，此事傷心二十年。

編者注：①韉（jiān），墊馬鞍的東西。②饕（tāo），喻貪婪兇惡。

阮元诗书画印选　诗咏乡梓

展母墓

严霜陨寸草，饕风撼长树。哀哉我慈亲！竟向此间住。

慈亲昔爱我，一日欲百顾。欲及我之冠，欲毕我之娶。

教我读古书，教我练世务。哀者皆未及，竟忍舍我去。

五年守里门，幸得依坟墓。十年为帝臣，未踏雷塘路。

年年寒食节，悲酸向谁语？今年奉命归①，许祭叨异数。

蹀躞②北郊外，一癜欲十步。哀者我慈亲，长年此此处。

绕陇乱叫号，迷惑竟无据。直欲抉土开，呼母应而寤③。

回窹终不能，白日黯已暮。简书矢靡盬④，料此难久驻。

更悲去家后，寒暑尚三度。北林多雨雪，西风吹雾露。

夕阳散樵牧，夜月窜狐兔。而我居官斋，锦稻杂然御。

斯志期无忝⑤，安敢计温饫⑥。惟有劳国事，聊以酬悲慕。

编者注：
① 公奉旨由山东学政调往浙江学政，在赴任途中经故里并祭母墓。
② 蹀躞(dié xié)，小步走路。
③ 寤(wǔ)，睡醒。
④ 靡盬(mǐ gǔ)此处借《诗·唐风·鸨羽》。
⑤ 忝(tiǎn)，有愧于。
⑥ 饫(yù)，饱食。

题钱可·卢明经(大昭)《蕉窗注雅图》①

钱君磊磊古丈夫，治经亦复笺虫鱼。

解字九千分部居，字字剖出光明珠。

更肆精力及其余，稚让广雅释且疏。

唐宋以后此学粗，有如蹊径生榛芜②。

钱君一一为把梳，旁达众说通经郭③。

吴氏枣板犹模糊，坐令文字多龃龉。

此学吾见王石臞，与君同归而殊途。

临风把卷吾爱吾，辗然一笑何轩渠。

玲石一卷蕉三株，中有须鬓苍而腴。

蕉之为物雅所无，稚让所学在《汉书》。

《列传》尝解马相如，埤苍传至曹江都。

画师吮笔为写图，绿天曾与钱君惧。

蕉窗在屋西北隅，是即钱君之可庐。

选学欲问曹公徒⑤，试注子虚之「巴且」⑥。

原注：
⑤ 江都曹宪有广雅音，李善得曹宪之传。
⑥ 芭蕉始见于《上林赋》，列子蕉鹿之蕉(此处读作樵)，非芭蕉也。

编者注：
① 钱大昭(一七四四—一八一三)，江苏嘉定人。字晦之、可庐、竹庐。嘉庆元年举孝廉方正。治古学、通经史。
② 榛(zhēn)芜，草木丛杂。
③ 郭(fū)即「郭」，外城的意思。
④ 坤(pī)苍，三国时的一本字书。

阮元诗书画印选 ▼ 诗咏乡梓

四

题徐碧堂司马（联奎）①《秋艇狎鸥图》二首

鉴湖秋水放轻舟，贺监归来未白头。
谁与先生最相狎？舟前三十六沙鸥。

濠梁秋水坐忘机，一抹青山淡夕晖。
愧我今年机事重，海鸥终日背人飞。

编者注：①徐联奎（一七三〇—一八二二），浙江山阴人。字碧堂、壁堂，号讷斋。乾隆三十一年进士，官南昌府同知。归田后为阮元聘为幕友，凡治漕、治灾赈、治仓库、治海盗，多得其助。

自题《珠湖射鸭图小像》

射鸭复射鸭，鸭向菰芦飞。菰芦何苍苍，秋树何依依？
扁舟泛珠湖，西风吹我衣。湖波清且远，日暮淡忘归。
昔日俗情少，今时尘迹违。但读孟郊诗，竹弓无是非。

九日次少陵韵赠文小波员外自吴门来游竹西①

高城鼓角夜还哀，寒雁边鸿尚未回。
孤馆半帘新月上，秋江一棹故人来。
忧时短剑空存匣，动地悲笳吹满台。
歧路相逢莫离别，且拼沉醉菊花杯②

编者注：①此诗在一柄团扇上。有「阮伯元」和「阮元之印」印章，诗作时间不详。从文小波游竹西，公于重阳赠诗的时间当在归田后。②唐·杜甫《登高》诗「风急天高猿啸哀，渚清沙白鸟飞回。无边落木萧萧下，不尽长江滚滚来。万里悲秋常作客，百年多病独登台。艰难苦恨繁霜鬓，潦倒新停浊酒杯。」

夕阳楼

老桑束小楼一间，西向可望远林，二仆异椅登之，余题以名。

多年耐暑复①耐寒，三十蒙恩亦耐官。
今日夕阳楼上望，迟迟耐倚此栏干。

原注：①复，读平声，同能。

属王椒畦①同年画《珠湖草堂》图即题

月落湖水平，珠光弄残夜。夕霏已媚人，况是斜阳下。

吾家甓社西，临水有茅舍。当年达人归②，行吟得清暇。

投壶登小楼，射鸭来虚榭。柳舍早分凉，荷香始知夏。

我岂不怀乡，尘鞅安可谢？武林好山水，未宜税烟驾。

终念甘泉山③，青光向湖泻。

原注：②谢灵运述祖德诗云：「达人贵自我」。

编者注：①王椒畦（一七五四—一八三二）江苏昆山人，名学浩，字孟养，号椒畦。乾隆五十一年举人。善诗，能画，工书。

③甘泉山，为扬州西郊一土山。清扬州府有甘泉县。

题林小溪表弟《绕屋梅花图》

小溪林二表弟于扬州西山陈家集住屋外多种梅花，拈旧图绘图为卷。吾外祖梅溪公为清白吏，寄情于梅，小溪盖亦寓意于此。陈家集东二里许有新庵，松篁甚密，元亦欲于此多栽梅花。

家住西山山色里，更教绕屋种梅花。

我思更种新庵树，结个梅庄近外家。

阮元诗书画印选

诗咏乡梓

五

题郭频伽①《水村图》

我亦家居甓社湖，三向水阁弄明珠。

却因诗句生乡思，拟画烟波射鸭图。

编者注：①郭频伽（一七六七—一八三二）江苏吴江人。名麐，字祥伯，号频伽、蘧庵、复识。一眉色白，人称「郭白眉」。少游姚鼐之门，尤为阮公赏识。工词章、善书画篆刻。又该诗见阮亨《瀛舟笔谈》卷九。《研经室集》未收。

雨中至高旻寺

路转深山骇见闻，灵风吹雨白纷纷。

万鹅鼓翅溪翻浪，一甑开炊谷瀹云①。

塞耳雷轮人不语，当门咫尺树难分。

仙都为客开奇境，岂似寻常放夕曛②。

编者注：①甑（zēng），古代蒸食炊器。瀹（wěng），云气四起。②曛（xūn），落日的馀光。

阮元诗书画印选　诗咏乡梓

六

吴「蜀师」砖

吾乡平山堂浚河，得古砖，文二，曰「蜀师」。其体在篆、隶之间，久载于张燕昌《金石契》中，未知为何年代物。近年在吴中屡见「蜀师」古砖，兼有吴永安三年（二六○）及晋太康（二八二）三年七月二十日蜀师作者，然则蜀师为吴中作砖之氏可知。按扬州当三国时多为魏后据，惟吴五凤二年（二五五）孙峻城广陵而功于就，见于《吴志本传》。此年纪与永安、太康相近，然则此砖为孙峻（孙权之后）所作广陵城覧无疑矣。

吾乡江淮间，昆岗为地轴。井韩列雉堞，如泥塞函谷。
汉末之故城，当时濬①所筑。孙峻图寿春，将作曾亲督。
遗此一尺砖，埋在平山麓。有文曰「蜀师」，匠者或师蜀。
永安及太康，「蜀师」吴所属。广陵魏久据，不领孙氏牧。
惟五凤二年，钦②为峻所蹙。城城虽未成，一篑已多覆。
残覧③今尚存，《吴志》郎可读。孙峻竖子耳，杀恪④何其酷。
恪所不能成，峻也安能续。扬城无降将，婴守每多戮⑤。
哀此古瓴甋⑥，屡受石与镞⑦。摩挲「蜀师」文，千年叹何速。
晋城久已芜，废池更乔木⑧。吾乡少古碑，得此汉砖足。
五凤当延熙⑨，称汉遵《纲目》。「仙馆」列八砖，照以雁灯烛。
刻烛或联吟，诗成受迫促。清暇想李程，日光照如玉。

原 注：
①濬（bì）为汉广陵王刘濬。
②钦为文钦。
④恪为吴臣诸葛恪（诸葛瑾后代）。
⑤汪容甫《广陵对》云：广陵一城，历十有八姓，二千余年，而亡城降子，不出于其间。
⑧宋姜夔词云：「自胡马窥江去后，废池乔木，犹厌言兵。渐黄昏清角吹寒，都在空城」（按：刘宋及赵宋南渡时扬城荒芜为尤甚）。
⑨《朱子纲目》吴五凤二年（二五五），为汉后主刘禅延熙十八年。

编者注：③覧（pì），砖。⑥瓴甋（líng dì），此处作砖解。⑦镞（zú），箭头。

盼庭柯

文选楼前绿满堂，桂桐平仲柳垂墙，
庭柯如此皆怡盼，何苦萧萧种白杨？

癸卯八月十三迁居新城徐凝门新第

舅家尊五福，宅相竟二台。竹马早游处，篮舆归去来。
山堂游客废，经室老儒开。孙辈读书处，白松黄腊梅。

阮元诗书画印选 诗咏乡梓

七

珠湖草堂，因洪湖泛滥，屡在水中，癸亥入觐，过扬州，尚无水患。小住一夕，分题八首

珠湖草堂①

将军旧游地，草堂成小筑。甓社走明珠，三面绕林屋。开窗弄夕霏，光辉生草木。

三十六陂亭

陂塘三十六，曾说古扬州。一角黄子湖，最向东北流。虚亭人不到，五月凉如秋。

渔渠

曲渠如碧环，循行六百步。晚来撒板桥，不接村前路。中多径尺鱼，鲁望有渔具。

黄鸟隅

一壑复一丘，自谓或过之。偶闻黄鸟声，瞿然生远思。升高何所赋？三复绵蛮诗。

龟莲沼

芳沼射堂西，绿树繁荫接。叠石作坡陀，采莲不用楫。昨夜梦灵龟，游上青莲叶。

菱廛

采菱复采菱，乃在湖之湄。春水生菱叶，秋风摘菱丝。芙蓉渺何所？隔水露筋祠。

射鸭船

扁舟竹枝弓，小蓬打双桨。南湖与北湖，随风任来往。落日归草堂，悠然恰清赏。

湖光山色楼

高楼临柴门，六尺南窗小。廿里甘泉山，隔湖出林表。远峰更江南，雨余青了了。

编者注：①珠湖草堂遗址在扬州市邗江区公道镇东北三公里赤岸村。现已面貌全非，仅存土地祠一座，门头有石额，村民们

保护有佳。

阮元诗书画印选 ｜ 诗咏乡梓

八

九月廿一日为金、焦之游

九月廿一日，舟至瓜步（洲），康山主人江表叔、文叔（鸿）送余至江上，乃同为金、焦之游。是日秋雾晚敛，澄江无浪，遂登金山，步玉带桥、憩水月庵，观坡公玉带。时风从东南来，三折帆。至焦山、丹徒县尹万君（承纪）亦拿舟登山，遍游林径，过危栈，观陆务观题名，历「松寥阁」「海云堂」诸精舍，观周南仲鼎《瘗鹤铭》残字及余所置汉定陶鼎。山有僧巨超，号借庵，工诗，以新诗一卷相似。过午登舟，北固诸山苍然屏立，高帆纵横，上下无际，两岸秋芦，作花数十里，明若积雪，风力催舟，飒然已至京口矣。为赋二律，简康山主人、兼寄借庵、万令尹。

扬州箫管卧听回，瓜步红船雾里催。渡口有人共帆楫，江心何地起楼台？桥痕挂水夜潮落，塔影横空秋日开。解读坡公留带意，百年能得几回来。

布帆收向午潮中，「松阁云堂」曲栈通。终古碧螺浮海气，满山黄叶受江风。已看宝意生双鼎，更喜诗情属巨公。手把一编归北固，芦花如雪夕阳红。

辞雷塘墓庵①

孤云恋林薄，新霜被草根。西风吹落日，暗淡沈平原。

此时庵中人，逝将去墓门。百念伤中肠，哀哉复何言？

枯僧留丙舍，寂寞依晨昏。待尔清磬声，通我梦寐魂。

我昨忧且病，息影居邱园。岂不眷松楸，当怀王事敦。

感此出处间，一一皆君恩。雪涕竟长往，浩然乾与坤。

编者注：①阮公前年七月丁忧，归里守制。去年授福建巡抚，以病乞，复许在家养病，因此当年无诗。在扬建文选楼，修隋炀帝墓。今奉召入京，离扬前作此别。

高邮雨后舟中歌

旧年一雨洗春去，花落春明杂飞絮。今年一雨浮春来，楚州烟水迎船开。

楚州珠湖好烟水，但恐狂澜来未已。远村新绿上林梢，野寺江海破新蕊。

如此淮南好画图，一涨便教成釜底。河水原从天上来，湖底究竟由人毁。

春风起兮吹春波，今年秋风复如何？中流击楫愁心多，且挂江帆催渡河。

阮元诗书画印选

诗咏乡梓

九

诗寄夫人璐华①

留香小室地炉残，接得乡书耐细看。但觉诗篇皆静好，遥知儿女各平安。
江南却共挑灯夜，阙下休愁待漏寒。八载前栽窗外竹②，平安也极两三竿。

原注：②《阮元年谱》按：嘉庆四年，元借寓京师衍圣公邸，曾栽竹三丛。此诗作于嘉庆十二年十二月于河南抚署。原载孔璐华《唐宋旧经楼诗稿》卷四。

编者注：①孔璐华（一七七七—一八三二），字经楼。阮元继室。诰封一品夫人。山东曲阜人，孔子七十二代孙宪增长女。幼娴诗礼，兼以绘画，所撰诗有《唐宋旧经楼诗集》六卷。《扬州历代妇女诗词》和《扬州历代诗词》均收录诗七首。

绿叶

我家读书处，团云盖老屋。兹复来吴山，绕屋列嘉木。
已当众芳歇，万叶成一绿。北窗人意闲，琐碎摇晴旭。
疏雨过南楼，蕉桐滴鸣玉。半年劳簿领，春笋积成束。
赖此清荫浓，稍可障尘俗。隔帘影逾净，下阶凉更足。
不知此何时？但见青梅熟。

题《北湖摹碑图》

秦泰山碑残字、汉西岳华山碑、三国天发神谶碑，近代并毁，拓本皆可宝贵，予藏三纸本，摹石置之北湖墓祠塾中，偶检家藏王麓台山水小帧，遂属画友添画碑石及刻碑者于其坡陀之上，名之为《摹碑图》。以诗纪之。

吾愚未学籀与义，唐陵宋阁多然疑。
下此秦碑立泰岱，石刻明白丞相斯。
延熹蔡郭华岳庙，江都皇象神谶碑。
但曾手摹十石鼓，刻画史籀夸冴歧①。
近代数碑次第毁，一纸在世惊神奇。
定武各石欧褚耳，数十本尚谈姜夔②。
古人笔法入石理，何尝褚墨差毫厘。
三碑真迹下一等，况是秦汉三国时。
客曰是宜并摹勒，一日不刻人嫌迟。
吾斋积古见三绝，访古者至皆嗟咨。
雪峰吴氏善篆隶，奏刀耆骈③亲磨治。
江南市石北湖去，九龙岗上吾家祠。
十夫扶起鼎足立，桓楹并视平不剞④。
浅深完缺尽相肖，苍崖翠壁交陆离。
岩岩嶷嶷⑤双岳色，苍崖翠壁交陆离。
建业古气尽销铄⑥，秣陵一抹无嫌卑。
甘泉山色隔湖见，朝岚浮动青松枝。
西汉殿石我手获，坟坛可配鲁祝其⑦。
我来补写刻石者，三碑添在珠湖湄。
麓台画已百年久，林屋岂为我图之。
坐使此图成故实，摩挲合作摹碑诗。
瑕邱之乐古所叹，他年老倦应相思。

原注：⑦余于甘泉山手获汉厉三胥胥家上石。

阮元诗书画印选

诗咏乡梓

编者注：①汧岐（qiān qí），山名，今在陕西东北。此处引申为汧岐山石好。籀（zhòu）汉字的一种字体。籀文也叫「籀书」「大篆」，春秋战国时期通行于秦。石鼓文即这种字体的代表。②姜夔（kuí）约一一五五—一二〇九年，南宋词人，音乐家。③書騏（xǔ huǒ）皮骨相离声，刀裂物之声。④剞（jī），刻镂用的刀和凿子。⑤巍巍，高耸貌。⑥铄（shuò）光辉美盛。

偕仲嘉宿雷塘庵楼①

空山雨雪独立时，何人至此方能悟？
情回意回得返真，世俗那得知其故。
松秋多风草多霜，暂来洒涕栖雷塘，
墓门夜雾月少光，庵楼剪灯寒对床。
宦游光阴最飘忽，支枕阡岗能几月？
村屋荒鸡叫明发，弟入江城兄往粤。
此间雪径寂无人，岂换初心对华发。

编者注：①阮公时任两广总督，深秋应嘉庆帝诏山庄赐宴。回任时途经扬州。还写有《结苏亭于木兰院》《选楼腊梅》《小憩倚虹园》等诗。

题《曲江亭图》

扬州城东南三十里，深港之南，焦山之北，有康熙间新涨之佛感洲，或名翠屏洲。诗人王柳邨（豫）居之。丁卯秋余与贵仲符吏部（征）、梅叔弟（亭）屡过其地。梅叔买其溪上数亩地，竹木阴翳，乃构屋三楹，亭一笠于其中。柳邨又从江上郭景纯墓载一住石来置屋中，予名之曰「尔雅山房」。又名其亭曰「曲江亭」，以此地乃汉广陵曲江枚乘观涛处也。戊辰秋，柳邨来游西湖，出《曲江亭图》索题一首，以志旧游。

长江千里来巴蜀，流到广陵曲复曲。
古时苍海今桑田，翠屏洲涨焦山北。
江北横生十里沙，广陵涛变千人家。
九折清溪夹修竹，万珠高柳藏桃花。
辋川本合诗人住，况是惠连读书处。
送暑曾过深港桥，寻秋每唤瓜洲渡。
送暑寻秋向柳村，藤床竹枕宿南轩。
千章夏木全遮屋，八月秋潮直到门。
门前月色连清夜，稻花香重荷花谢。
记得曾探北固秋，何缘又结西湖夏？
今日披图似梦醒，涛声还向梦中听。
钱塘八月西楼卧，错认扬州江上亭。

选楼腊梅

六载游踪未到家，春时每忆选楼花。
今年得在楼前过，黄腊梅开鬓也华。

阮元诗书画印选 诗咏乡梓

（二）

天后宫侧记事一首

与诸表兄弟共建外祖荣禄公林氏祠堂于扬州陈家集。

西山大田外，荣禄启专祠。旧德传为政，清分合诵诗。

祭分唐世系，象表古威仪。老屋梅花树，新墙杨柳枝。

书函留宅相①，经术记门楣。见说何无忌？来题斋白碑②。

原注：①元幼时，玉珂诸舅氏与元函皆呼元曰宅相。

编者注：②斋(jī)，切碎腌菜或酱菜，引申为细碎。白(jiū)，陈旧、老一套。

题内子《绿静轩图》

卉木无躁意，穆然含清阴。况有幽闲人，情赏相与深。

小轩远尘壒①，竹树密成林。皋禽傍蕉石，香草被苔岑。

雨余见曦影，众绿何沈沈？碧云淡无迹，半染诗人襟。

窗楹闷窈窕，坐此生道心。乃知山水间，太古诚希音。

昼长万籁静，一声惟素琴。

编者注：①壒(ài)，同塌。尘埃。

题《女萝亭香影移梅词意图卷》①

五年香影太匆匆，不是忙中即病中。待得闲来披画卷，才从静里见春风。

闻到家园梅树好，女萝亭外玉玲珑。

旧时月色还如此，今日诗心更许同。

编者注：①是诗为阮元妾唐庆云（一七八八—一八三二）所作。唐庆云，字古霞，吴县人。善诗画。著有《女梦亭稿》六卷。

《扬州历代妇女诗词》收录诗词十首。

题其轩曰：「小竹西」。

京师扬州会馆第三层院中种竹百余竿，

繁华庸何伤，惟趣不可俗。歌吹沸天时，但须一路竹。

维扬置行馆，近在韦杜曲。已围桃李园，更筑箦筤谷①。

为竹作主人，何止恋三宿。人苟无世情，谁住春明屋？

所赖有此君，萧洒慰幽独。九陌多风尘，适馆方有谷。

入门拂缁衣，一笑对青目。宛然禅智西②，亭外千竿绿。

编者注：①箦筤(yúndāng)，生长在水边的大竹子。

②禅智即扬州东北禅智寺，寺西即竹西园。唐杜牧《题扬州禅智寺》诗云：「谁知竹西路，歌吹是扬州。」

题书之《静春居图》卷子三首①

选楼宋墨庄，清江刘氏出。朱子撰六诗，静春居其一。

我家居选楼，先祠式安吉。他年成一房，望祜③以经术。揽此《静春图》，藏书思石室。

一卷藏书图，吾母著慈教。卅载系哀思，五鼎岂云孝。爱此膝下儿，光景似吾少。文学固所期，心术尤至要。一片折荩④心，待尔春晖报。

春花虽灼灼，惟静乃吾庐。何因致凝静，赖此万卷书。报国敦孝悌，史弟怡怡如。浮华吾所恶，勤俭保令誉。勉哉尔母子，勿负君子居。

慕昔宋刘氏，累代守经畲。

原注：②安定即胡氏。

编者注：①书之即刘文如（一七七七—一八四七），字书之，号静香居士、宜人。江苏仪征市人，阮元妾，阮祜生母。著有《四史疑年录》等，《扬州历代妇女诗词》收录刘诗二首。③祜（hù）福。④荩（zōng），树木的细枝。

阮元诗书画印选　诗咏乡梓

小园杂诗六首

清明才过见新荑，谷雨催花已放齐。一样风光判桃柳，十分春色占棠梨。

登台众绿浮身起，绕径繁红炫眼迷。半晌不知花影换，月轮东上日沈西。

好花宜趁晓来看，起向花前拥盥盘。霞色忽惊随水动，露华犹觉著衣寒。

折枝邀蝶真成画，嚼蕊听蜂每忘餐。记否空林春未到，回风飞雪扑栏干。

才是春明三月中，纷纷已飐落花风。恰当半谢新生绿，翻似初开少放红。

一例分笺酬令节，风番秉烛入芳丛。与人究竟曾何补，惭愧家庭乐自同。

古藤几架紫垂墙，小刺荼蘼①盖曲廊。上番笋抽新竹密，午时阴幂老槐凉。

黄扉退直鸣珂静，青简修书刻箭长。忽有微风生夏气，疏帘初试枣花香。

终日辚辚②九陌车，久晴容易起风沙。洗春一夜廉纤雨，破夏千枝芍药花。

研北铜瓶开茧栗，墙东玉轴展鸦叉。此间门巷清如水，绿树阴中是我家。

小园休赋庾兰成，但向幽轩较雨晴。入户风圆飞絮转，铺池水定落花平。

偶思昼寝安横榻，更为斋居结小棚。多少案头书史在，商量可似古人情。

编者注：①茶蘪（tú mí）落叶小灌木，茎上有钩状的刺，小叶椭圆形，花白色，有香气。供观赏。②辚辚（lín），车行声。

偕张芝塘（维桢）①步过渡春桥小憩倚虹园

几年不到平山下，今日重来太寂寥。

回忆翠华清泪落，永怀诗社旧人凋。

楼台荒废难留客，花木飘零不禁樵。

剩有倚虹园一角，与君同过渡春桥。

编者注：①张芝塘（一七六一—一八四三），名维桢，江苏江都人。乾隆五十三年副贡。教授乡里垂五十年。倚虹园，据《扬州画舫录》云，即『虹桥修禊』（今大虹桥南侧，原景已圮，今景是一九九六年重建）。

阮元诗书画印选 诗咏乡梓

寄题焦里堂①姊夫『半九书塾』八咏并琥蚿

一三

雕菰楼

君子落瑕邱，贞白不下楼。我亦有丙舍，近在龙岗头。他年好魂梦，相约来往游。

柘②篱

楼北树已嘉，树外篱更好。春芳蔓青条，秋花隔香草。若喜柘枝颠，毋能采菊老。

红薇翠竹之亭

红薇驻夏日，翠竹延清风。虚亭凝一笠，杂树翳成丛。中有著书者，乐过仲长公。

密梅花馆

众卉已惊寒，黄梅独相耐。况是先人遗，书馆勿剪拜。一片冰雪心，留在湖波外。

倚洞渊九容数注《易》室

密室括图书，先生独注《易》。妙悟契天元，数如正负积。孟费勿分家，秦李合共席。

木兰冢③

昔年玉浮图，今留一抔土。花身虽不存，其名足今古。标以玲石峰，将为刻铭语。

仲轩

公理论乐志，有志未能乐。何如黄珏湖，深远似岩壑。况是乐孔颜，于焉写著作。

花深少态簃④

君子守岁寒，所贵非有态。李固岂弄姿，魏征岂妩媚。毋为撷春华，还思玩晚翠。

编者注：
①焦循（一七六三—一八二〇），字理堂，一字里堂，晚号里堂老人。清甘泉县黄珏乡人。扬州学派代表人物之一。嘉庆六年（一八〇一）中举后参加过一次会试，落第后不再赴考，以授徒、著述为乐。嘉庆九年于居处筑雕菰楼、书房为『九半书塾』，取『行百里者其半九十之意』。经数年修复，于卒末（一八一一）之冬落成。有《雕菰楼集》问世。
②柘（zhe），一种植物，夏季开花，果红色。③冢（zhǒng），隆起的坟墓。④簃（yí），楼阁边的小屋。

阮元诗书画印选

诗咏乡梓

一四

三十六陂亭晚坐

坚筑陂亭土一堆，更无余力起楼台。麦田雨后荷池涨，柳岸风前书幌开。换养鹅群存鹤意，洗摩桐树待琴材。柴门月色新如此，翠竹江村船或来。

题朱野云处士（鹤年）①《祭研图》二首

久与端溪订石交，岁寒为尔拜深宵。须知一片闲云意，除去苍岩不折腰。

不食官仓不种田，一家耕石祝丰年。来年再写新诗卷，更是焚香贾浪仙。

编者注：①朱鹤年（一七六〇—一八三四），江苏泰州人，字野云。阮公重其画和人品。

泊瓜洲督运自题《江乡筹运图》

高台日映海门红，扬子春江二月中。猎猎千帆开北固，幢幢一纛引东风①。
旧游已叹华年改，故里还疑梦境同。今日伊娄河上住，幸无诗称『碧纱笼』②。

原注：
①台建大旗，风顺则鸣，砲升之，粮艘始由北固渡江来。

编者注：
②北固即镇江北固山，伊娄河即古运河由汉河至瓜洲入江段，唐开元二十五年（七三七）润州（今镇江）刺史齐瀚开凿。『碧纱笼』即扬州唐代古木兰院王播『饭后钟』故事。

阮元诗书画印选　诗咏乡梓

小园初春

残雪栖园林，半在小山北。初阳丽南轩，温然漏春色。
榆枝拆嫩苞，东风已有力。一夜结轻冰，又觉余寒勒。
向午感微和，此焉见消息。

中秋小园灯月

小园灯影花影，彻夜草香露香。
遥忆二分明月，平开一半秋光。

过珠湖草堂用自题《射鸭图》旧韵二首

扁舟入珠湖，帆共湖云飞。浦溆自回绕①，蒲柳相因依。
破暑得微凉，轻风生葛衣。忆与草堂别，七年今始归。
群从昆弟来，欣然意无违。羡君远城郭，萧然无是非。
鸥鹭狎湖水，不向江外飞。泛泛苹藻间，烟波常相依。
群从棹②湖月，夜披白苎衣。念我宦游人，故里偶一归。
在外十九年，情伪尚多违。相念且相勉，行年应知非。

编者注：①溆（xù），水边。②棹（zhào），划行。

听福、祜、孔厚诸儿夜读

秋斋展卷一灯青，儿辈须教得此情。
且向今宵探消息，东窗西户读书声。

甲戌除夕接雷塘庵僧心平书，诗以答之

劳劳已终岁，今日少务闲。静坐玩窗影，积雪何增寒？

言念君恩重，肩力惧未殚。忽来诗僧简，古院忆木兰。

我家雷塘墓，去院数里间。登楼原可望，中惟隔一山。

墓庐有梅树，神道开松关。当兹岁云暮，夜雪飞漫漫。

复念千里外，岂不心为酸？简中何所语？苏亭多喜欢。

上言墓木好，下言民食艰。民食聊相助，墓木常相看①。

写诗代答简，转问竹平安。

原注：①扬州旱民甚饥，余已捐助粥赈，更加助于近墓之贫户。

赋得喜雨课儿拟作

得雨如何喜？民心造物之。疾雷消沴气，雌霓展愁眉。

慰切诚求后，情酬仰望时。欣欣方被泽，勃勃已忘饥。

治粤忧归我，名亭力在谁？还因天子德，优渥①遍蛮夷。

编者注：①渥（wò），沾润。

阮元诗书画印选 ▶ 诗咏乡梓

八 念（故乡）

雷塘庵

我念雷塘①北，庵楼对汉陂。松楸阡外路，霜露墓前碑。

隋文选楼

我念选楼下，廊虚窗复深。诗书秋客夜，金石古人心。

自我闭门去，是谁凭槛吟？却留「经诂」在，聊复拟珠林。

珠湖草堂

我念珠湖岸，先人旧草堂。到门布帆落，曳②展板桥长。

每遇欢华境，常思暗淡时。昔年翘足卧，幽独避人知。

偶捕鲜鱼煮，旋春新稻尝。农乡好风景，那得久相忘？

阮元诗书画印选　诗咏乡梓

一七

北湖祠楼

我念祠楼③上，西窗对墓田。小桥横白水，老树带苍烟。
归梦曾三宿，乡心在百年。杜公有圆石，敢与郭香镌④。

平山

我念平山路，清溪十里源。如将万花谷，并作一官园。
烟月家家舫，楼台处处门。卅年阅川岳，丘壑不忘鲲⑤。

康山

我念康山上，高堂出女陴⑥。旧题思白笔，雅集曝书诗。
竹马曾游处，蒲帆屡过时。故家惟此在，凄绝失兰池⑦。

曲江亭

我念曲江曲，亭中王子猷。诗抄千卷富，竹看万竿修。
红雨桃花涨，黄云稻叶秋。所思殊邈邈⑧，曾此泛虚舟⑨。

木兰院

我念木兰院，废城隋故官。一林黄叶树，千载『碧纱笼』。
礼塔思坡老，闻钟谈敬公。墓庵殊不远，香火老僧同⑩。

原 注：①雷塘即《汉书》雷波。雷波即雷陂。③僧渡桥（即今公道桥），祠楼西望陈家桥祖坟及江夫人墓，皆三里内。④摹刻华山碑在楼下。⑦亡室江夫人，家园有兰池，今兄弟无园，池废失，惟此山为其从弟家。⑨诗人王柳邨居江洲，予结曲江亭柳邨选诗千卷。

编者注：②曳（yè），拖。⑤鲲（kūn），古代传说中的大鱼。此处指不忘鲲鹏之志。⑥女陴（pí），可作女嬬。此处指江夫人。⑩唐木兰院，即王播题诗处，离雷塘庵不远，院僧心平兼管墓庵，常住之。⑧邈（miǎo），远。

结苏亭于木兰院竹南古银杏北①

修竹围若屏，古树高如塔。木兰北院中，绿阴翕然合。
孤亭一笠新，茶灶复绳榻。风栏终日闲，吾不如老衲。
举以属坡公，相呼可相答？

编者注：①木兰院址即在今扬州文昌中路石塔宾馆内，拓宽马路时，石塔和古银杏均保留在路中央。苏亭已废。

阮元诗书画印选

诗咏乡梓

一八

由高州望钦州书示儿辈

海角天涯①望可哀，古贤多少不能回。
七千里外槎曾返②，六十年余孙竟来③。
家计百年自清白，国恩五世受栽培。
后人有庆先人德，文武科名岂易哉！

原注：①《舆地纪胜》云："海角亭在广州合浦县。"元范梈有《海角亭记》。天涯亭在钦州东门北畔，临水。宋陶弼有《登天涯亭》诗。②阮公撰先曾祖（玉堂）行状，乾隆初，太府君任广东钦州营游击，病卒，二十四年十月十六日卒于任所，槎归自钦州入扬州城治丧。③乾隆二十四年至道光三年，为六十四年（一七五九—一八二三）。

壬午述职归·过珠湖草堂

昼车畏炎暍，夜骑雷雨滑。脱然舟入湖，如鱼纵活泼。
落帆到草堂，烟波接云阔。结亭黄鸟隅①，避暑坐清樾。
平日怀乡人，今朝此暂歇。惜未待夕霏②，行沙弄明月。

原注：①草堂新结草亭一笠于隅上，可坐而望远。

编者注：②霏（fēi），云气。

题扬州毕韫斋『校书楼』

校书楼傍吾师笔，师是选楼曹秘书。
宋室清门传旧德，明朝遗构焕新居。
广陵涛白三秋际，康阜峰青二月初。
正合群仙来会此，西园东阁总相如。

江都毕韫斋（光琦）宋案臣文简公上安二十六世孙，近买得马监街明职方司郑元勋遗楼。仪征师援宋庄献太后，毕『书有德行』句名『校书楼』来乞诗：

编者注：此诗作于道光二十四年。《阮元年谱》第一〇〇三页有提示语。原载《桂馨堂集》卷七。

因福生子恩光所作，写红笺赐福者①

翡翠珊瑚列满盘，不教尔手亦相拈。
男儿立志初生日，乳饱饴甘使要廉。

编者注：①道光元年十月二十六日恩光生。其时阮公以粤督及盐政摄巡抚及太平关，又署学政，又署粤海关监督，同时手掌六印。所以阮公命恩光乳名『六印』。以诗寄意，廉洁守纪。

题《颐道堂诗集》卷首

及门陈云伯（文述）①宰江都，多惠政，开伊娄河，建彩虹桥以便民，又监浚仪征运河。癸未夏，江水为灾，拯恤更力，颂声远闻，旋丁外艰去官。与吾乙丑年在浙江赈灾丁忧相似也。偶阅其集中过文选楼诗有『我是春风旧桃李，种花还得傍门墙』之句，续成一律题之：

种花还得傍门墙，满县春风忆故乡。
埭驾②一桥同召伯，水通两邑胜河阳。
抚灾似我昔巡浙，奉讳如君今去扬。
江北部民留不住，门前桃李即甘棠。

编者注：①陈文述（一七七一—一八四三）浙江钱塘人。原名文杰，字云伯、隽甫，号退庵。嘉庆五年举人，官江都、常熟等县知县。少时以诗名，为阮元赏识提拔。有《碧城仙馆诗钞》《颐道堂集》问世。

附：文述收到阮元题诗后奉答一律云：『门前桃李即甘棠，春道恩门荫倍长。下榻真同汉徐稚，登堂曾拜宋欧阳。武林山下三生石，文选楼头一瓣香。珍重义田仁者粟，又劳雨露润江乡。』

②埭驾：地名，即今高邮市送桥镇，位于高邮湖西岸；召伯，地名，即今江都市邵伯镇，在邵伯湖西岸。高邮湖在北，邵伯湖在南，两湖相通，均在扬州市东北方。

阮元诗书画印选

诗咏乡梓

一九

夜宿母墓①

夜月满雷塘，丘陇积缟素。
衰草咽残蛩②，泫然湿寒露。
时有微风来，摇动长松树。
哀哉远游子！归来泣母墓！
四年持使节，皆在杭州驻。
广厦席厚游③，明灯杂香炷。
岂知檐外月，照此荒阡路。
乃知仕宦久，不及童与儒。
草庐四更冷，幸得两宿住。
或有叹息声！忾然一来顾。
夜气将为霜，乌啼天已曙。
伤心黯无言，又拜墓门去。

编者注：①癸亥年即清嘉庆八年（一八〇三），阮公应诏由杭州去承德避暑山庄，赴中秋恩晏述职。回任途中经扬短留。
②蛩（gǒng），虫名。
③游（zhān），通毡。

癸亥九月十九日与诸故友相聚于平山堂，为展重阳诗会即以赠别

不到虹桥漫四年，归来松菊尚依然。
家山乍见翻疑梦，故友相逢尽似仙。
旧雨一番文字饮，重阳两度暮秋天。
芙蓉楼句何珍重，吴楚连江又放船。

阮元诗书画印选　诗咏乡梓

二〇

『倚松书屋』斋居

斋居小屋意从容，卧听茶声起看松。窗外露寒双立鹤，城头风定二更钟。掩书颇似学僧静，拙政还当愁我慵。为忆选楼斋宿处，春花满院月溶溶。

中秋塔灯

月中塔影又悬灯，丈六支提九节青。一夜忽看造阿育，二分无赖照栖灵①。花明滇上昆华馆，秋满江南福寿庭②。万里清辉共回首，天边风露度疏星。

编者注：

①扬州大明寺栖灵塔建于隋，早毁，仅存遗址。一九九五年在原址东重建，塔高九层，颇为壮观。

②福寿庭为阮元在扬州所建私家别墅，位于扬州大东门桥西南，已毁圮，尚有福寿巷和阮家大院地名可寻。

题《金带围花开宴图》

老圃秋客偬自夸，春风何事弄繁华。谁知误煞苍生处，即是四花中一花。

题伊莘农中丞《不倚图》

古人曾有言，地上即是天。惟天为足倚，此外何取焉？有莘①特立人，不倚更不偏。宛然中规矩，折方周亦圆。所佩有缓急，在韦亦在弦。赋性得骨力，可与立与权。如此无所倚，已五十余年。开图识生面，但坐草莘莘②。除彼室与户，去其车与船。不著屏与几，勿傍林与泉。是曰强哉矫，岂非贤者坚。道光七八载，况复今华颠。闲心共觅句，苦意同筹边。我少本无倚，晚节皆免斾③。既此恃天处，窃欲相比肩。题诗即言志，暨我居清滇。

编者注：①莘（shēn），指学子。②莘莘（qiān），草木茂盛。③斾（zhān），原意为古时赤色的柄旗。引申为过去的功高不在显要。

东园残腊

几曾孤负好年华，如此园林听放衙。三径有苔皆步鹤，一年无日不看花。筹边心力营巢鹊，送腊时光赴蛰蛇。除却雷塘庵外雪，末应春雨更思家。

阮元诗书画印选　诗咏乡梓

二一

己亥正月大雪，四日晴，昇①登文选楼

卅年不见扬州雪，今日登临老眼花。恍忽顿迷千万屋，分明还点二三鸦。
晚晴倒听春帘雨，新霁平开曙海霞。正好日高才睡足，一瓯常及旧泉茶。

编者注：①昇（yú），抬。

为林小汀表弟题『绕绿来青书屋』兼以青绿山水滇石寄之

为宦小试执金吾①，软红尘里乘锋车。车前列卒持鞭呼！又闻柏台台上乌。
此君掉头仍读书，横冶山色青其庐。广陵最好西山色，横山青冶山碧②。
我昔曾为山里行，雅爱山中好泉石。结茆③更宿溪上村，况近古莆外家宅⑤。
铁山相国④君外家，墓田松柏横山遮。牛眠卜此岂无意？所以溪上题梅花。
书来告我新园小，收得西山山色好。我选滇石远寄将，画出西山若天巧。
秋田稻熟儿能文，排闼青来绿将绕。君家山色阅人多，寄言我又垂垂老！

原注：①林曾为兵马司指挥。④谓王文通公。⑤谓外祖荣禄公。

编者注：②横山、冶山统称扬州西山。与南京六合县和安徽天长市交界。山中出雨花石。林籍系清扬州府甘泉县陈家集
（今扬州市仪征陈集镇，在扬之西十五公里）。③茆（máo）同茅。

论石画

古今诸画家，各自具神理。染烟复染云，画雪亦画水。
至于日月晴，能画者罕矣！惟此点苍石，画工不得比。
峰峦天水间，空气须远视。即使远可视，无迹谁能指。
瀚然似渲渍，渲渍难到此。脱化有真神，浑融成妙旨。
若画没骨山，门径从此启。宋元虚妙处，唐人已难拟。
此石更妙虚，元箸超超耳。始叹造化奇，压却绢与纸。

大暑夜宿草堂

为避江城暑蕴隆，湖庄修竹吏梧桐。
治平宋寺桑田隔，大德廉园柳树同①。
白藕花前满池月，碧纱帐里过堂风。
连肖梦里清池地，睡醒莺声万叶中。

编者注：①治平是北宋英宗赵曙年号（一○六四—一○六七）。大德是元朝成宗铁穆耳年号（一二九七—一三○七）。廉园
即元代廉希宪别业万柳堂于北京南偶。

阮元诗书画印选

诗咏乡梓

予告归里，敬遵恩谕怡志林泉①，谨赋十韵：

徵礼当悬车，载思还泛舟。槐阴已退隐，柳质先知秋。
新霜发潞水②，小雪归扬州。健仆扶病足，乡人瞻白头。
庙序拭钟鼎，墓道披松楸。护暖卧经室，延曦开选楼。
绳床得静坐，篮舆偶负游⑤，出城即绿野，林泉非远求。
邻扫慎清俭③，散帙闲较仇④。性节今勉弥，志怡诚逸休。

原注：③余于嘉庆九年，奉谕：「阮元有守有为，清俭持躬。」『今年两奉『清慎持躬』之谕。④旧刻之书有误，暇可校改。⑤余家珠湖草堂久没于水，城宅无一圜，野无一堂，惟城外桃花庵、谷林堂、双树庵等处，尚可以轿负游，僧不拒客，则无异我之绿野也。

编者注：①阮公获准归里。于八月二十四日由京都东便门下通州，上船。十月十四日到扬，回大东门福寿庭宅。②潞（lù）水，即潞川，现为山西漳河。诗意指河北通州运河。

桂林除夕，忆雷塘庵僧心平

每当岁暮多风雪，是忆雷塘老衲时。云色昏寒低石马，涛声呜咽起松枝。墓门梅树开犹未，精舍蒲团坐可知。本不能如僧伴住，桂林何况隔天涯。

归田后仲嘉弟呈《珠湖渔隐图》请题：

将军钓游地，旧在草堂①东。尔我同踪迹，原随一短篷。
自余去湖后，不见甓社珠。惟有青天月，照我无时无。
我偶一归里，试放射鸭船②。此船付与弟，晒网菱湄边。
自我去岭表，弟终理钓竿。三十六陂外，菰蒲秋水寒。
道桥复相见，草木生光辉。出处偶相校，轩因题夕霏③。
洪湖屡泛滥，白浪没珠陂。尔纵眈渔隐，飘泊亦可知。
连年湖水浅，答箵④鱼蟹多。不买竹林醉，月明张志和。

阮元诗书画印选 诗咏乡梓

兰泉蒲褐老，三泖有渔庄。我曾慕湖曲⑤，斯言久不忘！

君恩浩如天，许我怡林泉。随尔北湖去，烟波娱暮年。

四十年名士，于此多咏题。喜有书数卷，丛话拟茗溪⑥。

原注：①珠湖草堂乃先祖（玉堂）钓游之地。②余昔督漕过扬，有《珠湖谢鸭图》。③余昔出京过北湖，题祠旁书屋曰「夕霏轩」，用宋人「行沙弄夕霏」句也。⑤昔玉兰泉，先有《三泖渔隐图》，余题曰：「暮年若许归湖曲，学画渔庄到七图」之句。⑥此图自秦小岘，顾千里以下题者数十人。（编者加注：已知有焦循、焦廷琥父子，黄文旸、张因夫妻及子黄全，伊秉绶、洪亮吉、朱弼为、李周南、厉同勋、詹元吉、周志垲、汪端光、诗僧悟成等，此图今由泰州市博物馆收藏。）弟仲嘉著有《瀛舟笔谈》，宋存有《茗溪渔隐丛话》。

编者注：④笭箵（líng xíng），打鱼用的竹编盛器。

和北渚二叔（鸿）八十自寿原韵

新启珠湖万柳堂，共来称举八旬觞①。廿年我藉茶为隐，七友谁曾酒作狂。喜得白头同寿考，羞将画锦耀维扬。后来群从皆贤睦，桃李春园岁月长。

编者注：①觞（shāng），古代酒器。喻意庆祝。

附原韵：

白首欣逢共一堂，蓬门话旧引壶觞。林泉怡志推贤相，耕读陶情笑老狂。健体敢期同上寿，天恩新许到维扬。竹林二老饶真趣，自缀无词祝寿长。

中秋燃纸塔灯于选楼前桐桂间

扬州古塔失栖灵，旧俗犹传宝塔灯。林下月将二分占，中秋人算九层登①。归休筋力犹堪在，陶写桑榆尚可能。八九年来衰乐事，楼前赖此戏孙曾。

原注：①白香山与刘禹锡诗：「得上栖灵第九层」。

西宅后有紫薇一株，葺其后屋题日「紫薇花院」

西堂后屋似闲衙，收拾荒园可住家。山顶平横青玉案①，檐牙齐列紫薇花。
千枝琼树看成碧，一片卿云半是霞。须与民间共疴痒②，莫将「官样」负清华③。

原注：①正西玉案山。③《群芳谱》紫薇名怕痒花。梅尧臣诗：「薄肤痒不胜轻爪」。陆游诗称紫薇为官样花。

编者注：②疴痒（kē yǒng），皮肤病。喻疾难。

庚子暮春坐宗舫游万柳堂，复入江回真州看桃花，
同敬斋（阮克）、慎斋（阮先）两弟并孔厚

万树桃花万杨柳，南江春冶北湖情。
春深何处古人情，十幅轻舟半雨晴。

兄弟相邀共放舟，湖中游过又芳洲。
绝胜听雨小楼坐，不见一人闲待愁。

阮元诗书画印选

诗咏乡梓

二四

画万柳堂成卷即题

指点扬州赤岸湖①，草堂万柳画成图。
平障未敢追廉孟②，佳客谁能比赵卢？③

原注：①枚乘《七发观涛广陵》，有「陵赤岸」之句。此地名赤岸湖，则农夫俗称所通称，也将毋即汉岸也耶？②廉公字善甫，畏吾儿人，今吐鲁番也。父希鲁海牙随国主内附，元太祖用为燕南廉访使。生希宪，幼侍世祖，好经史。世祖问之，以孟子性善义，利仁暴对。目为廉孟子，官平章行省平章。成帝尊香僧为国师，命廉受戒，对曰：「臣受孔子戒」。问何戒，曰：「为臣当忠，为子当孝，如是而已」。大德中谥文正。③赵即赵子昂。卢挚字莘老，涿（今河北涿州市）人。翰林学士，奉旨有《疏斋集》，与松雪同官。④余家祭田真州江中芦洲（即今镇江市丹徒区世业乡）耳，宋长芦禅院在洲西，见《东坡集》，可见此地宋即产长芦。

归田踪迹何人近，半是农夫半钓徒。
淮甸漂流栽早稻，江州潮水接长芦④。

归里偶成

不必真为丁令威，譬如仙去复仙归。
悠悠五十余年事，城郭人民半是非！

阮元诗书画印选　诗咏乡梓

二五

太平圩万柳堂水退

召北湖之西北岸，近年农家皆筑堤成圩，凡数十圩。庚子（一八四〇）七月大暑时，洪湖水骤至，日高五六寸，远近邻圩皆破，惟万柳堂太平圩一圩未破。农佃共出其力，取圩内田泥，加为小堤，至以柴席缚之，水波已过新柳之颠。十六日开下坝，而江都湖顶水而不落，是夜东北风起，堤更急，更危。忽有菰草一片（大如十数田，即兔葵黄白花）随风推来护堤之东北。十八日风定潮退，水乃暂落，是时，堂西池发并蒂莲两枝四花。农人祝曰：「如果水必破堤，未必生此莲，又与稻同没于水。」果不破，仍丰收。

农夫墨守似公羊①，未许阳侯破柳堂②。
四蒂荷花两干鲜，共看丰获又令年。国家上瑞华苹感，田舍农祥相府莲。
万柳高时接廉孟⑦，奇花来处胜平泉⑧。但观嘉卉应知悟，人若同心理在天。
风推蓣藻连堤绿⑤，日晒芙蓣并蒂香⑥。不拔竟留齐即墨③，独存惟见鲁灵光④。
来岁邻田祝同熟，此间方是太平乡。

编者注：①墨守：战国墨翟（墨子）以善守御著名。公羊指《公羊学》。②阳侯：传说中的波涛之神。③即墨：古邑，古县名，今在山东平度市东南。公元前二八四年，燕将乐毅攻齐，连拔七十余城，唯即墨与莒不下。④鲁灵光：即指鲁灵光殿，汉代著名宫殿名，在山东曲阜。比喻硕果仅存的人或事物。⑤蓣藻：多年生浅水草本和藻类植物。蓣也称「四叶草」或「田字草」。⑥芙蓣：即荷花。⑦廉孟，即廉希宪（一二三一—一二八〇）元大臣，字善甫，畏吾儿人，因熟习儒书，人称廉孟子，受民爱戴。⑧平泉，今河北省北部一县名，县以泉为名，农矿产丰富，其地有大庆水库。

扬州北湖万柳堂诗并序

京师万柳堂者，元平章廉文正（希宪）别业与赵文敏（孟頫）宴集之地，朱氏《日下见闻》载之：「康熙时为冯益都相国「亦园」，鸿博名流多集于此。」今改拈花寺，嘉庆十五、六年，余与朱野云处士常游之地，补栽桃柳，颇致延眷。（余昔有句云：「妙绘见鸥波，疏斋共听歌。草堂围万柳，聚雨打新荷。」又云「火城阑不住，付与拂拈花，当年宰相家。」）道光十八年出都，僧请书「元万柳堂」四字匾，此京城东南隅元「万柳堂」也。

余家扬州郡城北湖四十里僧渡桥（即公道桥）东八里赤岸湖（招勇将军阮玉堂《凌赤岸》《七发广陵涛》）有珠湖草堂，乃先祖游钓之地。嘉庆初，先考复购田庄，余曾在此获稻捕鱼，八年过此，有八咏曰《珠湖草堂》《三十六坡亭》湖光山色楼《鱼渠》《黄鸟隅》《龟莲沼》《菱湄》《射鸭船》，系以八诗致可乐也。乃自此后二三十年，皆没于洪湖下泄之水，楼庄多半倾圮。道光十九年春，从弟克先谓昔年水深八九尺，近年水尚五六尺，宜筑围堤，北渚叔（鸿）以为然，于是择田低者五百亩堤之，而弃其太低者，又虑与露筋祠、邵伯埭相对，湖宽二十里，宜多栽柳以御夏秋水波。低田即弃田也，取江洲细柳二万枝遍插之，兼伐湖岸柳干插之，且旧庄本有老柳枝数百株，堤内外每一佃渔亦各有老柳树数十株，乃于庄门前署曰：「万柳堂，可以课稼、观鱼，返于先畴，远于城俗，前八咏内唯珠湖草堂乃旧贯，今咏万柳堂稍加修改复为八咏。一日「珠湖草堂」；二日「万柳堂」；三日「柳堂荷雨」；四日「太平渔乡」；五日「秋田获稻」；六日「黄鸟隅」；七日「三十六坡亭」；八日「定香亭」。此扬州北湖万柳堂也。」

阮元诗书画印选　诗咏乡梓

二六

珠湖草堂

墙户皆为浪所毁，今修之。老桑高七七丈，大十围，更茂。

三十年前旧草堂，草堂宛在水中央。

丘隅有约巢黄鸟，湖水无端没绿秧。

陇亩尚存千树柳，烟没久浸十围桑。

主人万里劳边事，那管家中三径荒。

万柳堂

旧屋今新立名，老屋水痕层叠，不加修饰，门外有二石鼓，百年外物。

昔访野云堂，元时柳号万。

我非求田园，冯园亦休论。

戌年许归里，锄犁可操券。

耐田尽沉水，望洋又何怨？

群从素明农，有策向我劝。

曷不圩此田，可得十余畹①。

江洲多细柳，栽之护土堰。

亥夏水复来，圩若城受困。

圩坚柳更多，农力护勤健。

剪取二万枝，在水验尺寸。

秋田稻已熟，共尝新米饭。

贺监乞湖曲，渊明获下潠②。

原　注：①三十亩为一畹。

编者注：②潠（sùn）喷出。

柳堂荷雨

来年万柳春，绕堂黄亦嫩。

我家居湖乡，本与城市远。

岂有午桥心，岂有万柳愿？

不料竹林贤，一策解旧闷。

出门同看柳，春风又缠绻。

直待赋归来，雅学廉希宪。

柳堂荷雨

荷叶亭亭出绿蘋，忽飞骤雨撒龙鳞。

红开急捧催花鼓，翠飐潆盘迸水银。

惟此声中清老耳，问谁风里染微尘？

宛然一幅鸥波画，只少新歌送酒人。

堂西南种荷花，元廉文正、赵文敏宴时画红衣女子送酒，歌骤雨打新荷曲。今栽秧毕，时恰有雨打新荷之妙。陶宗仪《辍耕录》云：「万柳堂为廉「野云别墅」，京城外最胜之地。」廉置酒招卢疏斋、赵松雪同饮，歌子圣乐，赵公喜即席赋诗乐。乃元好问词篇中有『骤雨打新荷』句，俗以名其曲。

太平渔乡

新堤及万柳之外尚多深水之，弃田所赖，各小庄有网船、渔具，终年务渔，聊可糊口，是以渔户即佃户习惯贫乐。又因筑堤

得古镜及宋绍定六年石，知此地为宋淮南东路江都县太平乡，今旧田真太平乡也。

草堂本在北湖前，付与彼臣三十年。

鼎力已衰忱重束，天恩更许归田。

家家连舫成村落，日日鲜鳞换米粮。

莫愁老屋沧波底，比似名园『渌水边』①。

风定烟波秋罩网，月明野水夜鸣榔。

此间不是捕鱼庄，竟把渔庄掩稻场。

鱼蟹高于人住处，洪湖堰下势同然。

冬日虽寒无盗贼，淮东真是太平乡。

原 注：①杜诗《何将军》『山林名园依渌水』。

阮元诗书画印选 诗咏乡梓

二七

秋田获稻

江水性肥仁，其谷最宜稻。为督南八州，皆以稻为宝。

所以稻之性，我能知其道。固重勤耕耘，所忧在旱潦。

晴雨若愆期，忧心思如捣。有神靡不举，竭诚以致祷。

旱荒尚罕逢，一旱苗则槁。水灾屡遇之，人力难全保。

万顷良田秀，水过若浮藻。无稻民则饥，百政不能好。

今日我归田，所忧一家小。夏秧已全插，雨多农意恼。

柳堤护洪波，倏已报秋早。外水高于田，众力守昏晓。

虽此五百亩，障之如一堡。既获复速春，高廪积其草。

我与族贫人，食之以不少。今复与苦农，欢乐同一饱。

来岁且丰年，应有六穗樋①。栽柳有几千，聊以娱二老②。

原 注：②即和北渚叔阮鸿。

编者注：①樋（dào），一曰树名，一曰高大。此文是指稻穗大。

黄鸟隅

庚子五月乘舟至万柳堂看插稻，初五日天微明，有莺声登黄鸟隅，同慎弟听之，自黄鸟隅落成后三十余年，此鸟长巢草堂

高树间，为家禽也。

嘉庆八年名此隅，彼时久有黄鸟居。五十余年国恩重，报称尺寸渐皆无。

今归草堂跂病足，扶疏老树仍吾庐。怡盼庭柯更茂密，五丈桑并四丈榆。

老柳在堂新柳湖，百株千株复万株。东方才明柳云暗，莺声已是绵蛮初。

披衣登隅看睍睆①，交交嘤嘤如掷梭。

我家乔木岁百余，莺亦永与家禽俱。于止知止此一偶，人岂可与鸟不如？

和声以鸣笙吸呼，百啭过午且及晡②。

编者注：
① 睍睆（xiǎn huǎn），形容声音清和圆转。
② 晡（bū）即古申时，今十五点至十七点。

三十六陂亭

三十六陂亭本在草堂西南隅，庚子于堂东北隅筑亭，移置陡亭，亦有荷柳，而西南隅亭荷柳日多，且生并蒂花四枝，竟用

浙学署『定香亭』匾名之，亦佳话也。

新亭东北西窗推，旧日湖光扑面来。

亭外菱花犹未密，惜教迟却十年栽。

西湖水似停船见，北固山须背榻眠。

午卧此亭谈稼穑，长常园咏记丰年。

陂上冷香姜石帚①，岸边残月柳屯田。

万株杨柳碧如烟，种得红莲间白莲。

禊社夕霏明月在，路筋晓色白莲开。

久无射鸭劳机事，惟有盟鸥弗薄才。

定香亭①

昔年恩命住杭州，竹里荷庭过夏秋。

莲幕久无观水处，选楼难作种花谋。

水华今得开三亩，香气还能定一舟。

四十余年旧诗笔，不图能卧此沧州。

原注：① 姜白石词：『三十六陂人未到，冷香飞上』。

阮元诗书画印选　诗咏乡梓

阮元诗书画印选

诗咏乡梓

二九

编者注：①南万柳堂遗址在扬州市邗江区公道镇赤岸村。今已圮。均为农田，尚留土谷神祠一座，有门额，下款道光庚子年。

既种荷花又种菱，题诗旧日羡吴兴。
沧州画柳学承旨，休沐寻诗思右丞。
船笛参差各自在，莲庄别业远难能。
纳凉留客皆陈迹，天许衰翁住广陵。

秋游瘦西湖

癸卯白露时偕人乘舟出虹桥，过莲花桥、法海桥，登东园云山阁、白塔。秋荷尚茂，桂气未生，晚过湖上草堂、长春桥、虹桥，晚饭归卧选楼。

烟雨四桥双桨还，还登高阁望云山
每生北斗京华想，都在东园佛塔间。
屋似老人犹健在，舟随钓客共幽闲。
草堂题字分明见，故友亡儿泪欲潸。

原注：①故友指伊秉绶太守，亡儿指长春。当年湖上区为伊撰，长春代书。

宿万柳堂之陂亭

岛夷起蛟鳄①，病卧积忧懑。何以写吾忧？出游竟须远。
松舟泛珠湖，晓挂一帆满。登圩望我田，我田十七晼。
三春伤雨寒，闰半②始晴暖。万柳环湖堤，轻絮竟飞散。
南池见新荷，菰将青尚短。且就高亭宿，鲜鱼供晚饭。
夜气浮来牟③，晨光对嗽盥。高树早莺啼，榆林夕阳晚。
说耕来老农，说农集群阮④。刘麦天所贻，分秧稼之本。
亩亩即林泉，花竹成野馆。静坐徒烦思，昼眠任倦懒。
石砚夏气清，蓝舆补我蹇。长此恋田舍，栖迟意忘返。

原注：④谓二叔阮鸿及阮克、阮先二弟。

编者注：①指鸦片战争。②道光廿一年，即农历辛丑年并闰三月。③来牟即麦子。

香稻米饭

家乡香饭一盂多，半耐咀尝半耐哦。
似到水田闻露气，稻花开处有残荷。

天下第三十二西湖

王晫《西湖志》:「天下西湖者三十一处。不止杭颖,万柳堂西有湖一曲十余顷,名西湖嘴,上有燕、赵等庄。慎斋之妹夫王介眉田宅即在此。」焦里堂姐夫《北湖小志》图载燕庄西湖嘴,虽嘴字欠雅,但北乡民所共称,况烟波清远,水木明瑟,胜于惠桂,不得不谓之『三十二西湖』也。焦氏雕菰楼去此十余里,老姐健在,年八十余。陈云伯言颜鲁公《麻姑仙坛记》「王方平与麻姑本姐弟,皆仙者」。

漫将杭颖说欧苏,万里堂西又一图。

天下西湖三十一,此应三十二西湖。

焦家楼已老雕菰,本是王方平有婆①。东畔我为大雷岸,西邻尔是小西湖②。

编者注:①婆(xū),古代楚国人对姐的称呼。大雷即指阮公雷塘祖坟。阮公所描绘的西湖已在二十世纪七十年代围圩造田,现只有人工运河一条而已。

阮元诗书画印选

诗咏乡梓

三〇

湖光山色阮公楼诗九窗九咏并序①

嘉庆年间,元构二楼,一在雷塘墓庐,一在公道桥家祠之右。焦理堂姐夫昔题堂楼曰『阮公楼』。桥楼乃北渚二叔亲视结构,楼方四丈余,四面共九窗。二叔与星垣任拟分景:一、东南曰『晓帆古渡』;二、南东曰『隔江山色』;三、南西曰『湖角归渔』;四、西南曰『墓田慕望』;五、西中曰『松楸叠翠』;六、西北曰『花庄观获』;七、北西曰『夕阳归市』;八、北东曰『桑榆别业』;九、东北曰『斋心庙貌』。桑、榆、柳六十八株,霜后红叶满窗,与朝阳落照相掩映。树外围墙数十丈,墙外即家湖,先将军草堂久毁于水,阮公楼本在雷塘中菜圃,圃外渐近湖,有渔渡船矣。雨后清霁,及见隔江山色,即谓之湖光山色楼,补湖庄之旧楼亦可。今此九窗楼既题曰「湖光山色阮公楼」,七字匾兼之矣。湖光山色楼本在赤岸

东南 晓帆古渡

晓日红满湖,行人各来去。扁舟款乃间,古人陆行路。

登楼望湖光,何年始僧渡②。

南东 隔江山色

隔湖见林表,一抹江南山。雨后黛色浓,不是有无间。

青峰阁十万,老目今拭还。

阮元诗书画印选

诗咏乡梓

南西 湖角归渔

西沙欲锁水，湖光亦渐收。晚渡趁归人，暮亦归渔舟。
张网既举鱼，复见得凫鸥③。

西南 墓田慕望

千户居城南④，避乱⑤来道桥。墓田在桥西，松柏寒无凋。
子孙登此楼，西望慕不祧⑥。

西中 松楸叠翠

墓田多松楸，霭翠浓相叠。繁林二百年，国恩雨露洽。
绕楼聚桑榆，夕阳亦黄叶。

西北 花庄观获

花庄⑦归阮氏，今亦二百年。环沟为园圃，百亩余为田。
天寒种二麦，与侄同耕烟。

熙熙趁墟者，质俭犹古风。

北西 夕阳归市

订日以为市⑧，来者无非农。布粟与牛豕，交易在日中。

静摄远城俗，斯林为我留。

北东 桑榆别业⑨

东隅慎所失，未失亦慎收。衰老恋桑榆，别业当此楼。

东北斋心庙貌

劳劳七十载，此心何得斋？·老叔⑩寿八旬，竹林同古怀。

旧德守孝弟，士农江与淮。

原注：②与苏州度僧桥同意，今俗讹孙大桥，又讹公道桥。③湖水西去渐小，然一路沟涧远到大仪之东北。④旧城西门阮千户巷，俗讹阮秋湖巷。⑤明末，高杰兵乱。⑥三代祖千户公（明榆林卫正兵千户阮文广，字奉轩）四代节孝厉太恭人，五代高祖孚循公墓皆在此。⑦楼西二里花园庄（今花园居委会花园组），庄乃千户公田、叔曾祖颐庵公别业。颐庵公康熙癸未武进士，工诗翰，昔之池亭、花木颇佳，荒废七八十年矣。以杓约过濠，有蔬菜地十亩，老农饷茶果，日

三一

编者注：①阮公楼位于扬州市邗江区公道镇南街阮氏祠西南角。原轻工机械厂中段。该楼于1811年除夕夜倒塌。

耕阮府田十一代矣。余至我为九代，吾孙亦十一代矣。此田百亩，颐庵老人后人卖与族中，嘉庆间余又买于族中，未入异姓之手。今与少林侄分耕之，余耕三十余亩。⑧每逢（农历）三、八日为市。⑨别业与北渚二叔（阮鸿）宅相通，乃常翁（海天，原是明臣常遇春之后裔）园圃，嘉庆年间元以二百金买之。余固宿，二叔亦可常游。⑩老叔是指阮鸿叔。

南屏八代诗灯啸溪和尚，寓扬州僧院，寿八十一，

九日风雨，不能为看菊之游：

齐已传衣继老能，江风海雨对诗灯。

秋容澹到无花处，我亦西湖退院僧。

编者注：①肮（㐱），为无骨腊肉，即肥美也。官场俗语即肥差、肥缺等。

选楼述怀

卅年肮仕必丰盈①，揣我人皆以怨行。

独感圣恩明见底，两番温谕许之清。

阮元诗书画印选 诗咏乡梓

三一

京师南城龙树寺《茶隐诗卷》中韵①

壬寅正月居公道桥桑榆别业②十数日，茶隐用丙申年

当年园圃初成日，云是乾隆己丑年。

雪后桑榆枝傲岸，春前梅柳势天然。

岁寒图里今三友，茶隐林间古二贤。

比似小园仙蝶梦，又成三十一年前。

原注：①原述：二叔云：「颐庵曾叔祖，先有园在此东北，以桂胜。公殁，叔祖同公卖与常翁（即常遇春后裔常海天），已立议矣？」同公曰：「吾家多栽桂，岂与人家香耶？」伐之。常翁负气不买，自筑此园，即今元所名『桑榆别业』也。桑榆乃康熙前旧物，常翁复栽桂花，在乾隆三十四年、己丑，二叔亲见之，元方六岁，今桂已老，桑榆更古（围八九尺，高六七丈，亭楼共八间）。今壬寅岁叔年八十三岁，元七十九，同为竹林茶隐，雅合晋竹林之贤。亦佳话也。

编者注：②桑榆别业系阮公私人别墅，位于公道镇西街。今邗江棉织厂和邗江塑料厂之间。已圮。《夕阳楼》和《爱吾草庐》均是别业中二处景点。

阮元诗书画印选 ▶ 诗咏乡梓

三三

赋得中秋上弦月①

西月平秋色，生明月正中。二三分渐满，八九夜当空。
桂魄犹藏半，银河恰在东。房心刚掩映，箕斗欲朦胧。
纵未全开镜，真如已挂弓。玉弦边斗角，银箭漏敲铜。
珠海宵潮减，羊城瑞采融。寿星南极近，祝福万方同。

原注：
①得中字，书院课士作。

康山诗一首

文通雅望岂维扬，彩笔争传佳丽乡。
花墅日暄红叶艳，障湖水净碧荷香。
结成社拟重名白，买得山仍旧号康。
胜地若容尘客授，敢从杖履共相羊。

编者注：此诗墨挂轴由江都市博物馆藏。从诗中『相羊』两字来看，此诗当作于丙午（道光廿六年）岁末。阮公时年83岁。

自题《柳湖第四图》二律

辛丑毕蕴斋通家亦姻家也。赠此石涛柳渔小幅，似预为我画者，老树婆娑尚有生意，装成小卷即以为《柳湖第四图》。

学画渔庄到七图，石涛图我未生初。
偶然泼墨知何地，如此荒庄但可渔。
何日清湘画此图，先于蒲褐近归愚②。
恩波许看渔家乐，仙馆还依黄鸟隅③。
君子其游杨及柳①，牧人乃梦众维鱼。
婆娑老树饶生意，罩罩蒸然百载余。
卅二西湖说杭颖，十千柳树补桑榆。
乞骸岂有知章梦④，病得渔庄一曲湖。

原注：①石鼓文句在第三鼓。②嘉庆初抚浙时，玉兰泉少司寇予告归田，余延主西湖数文书院，以三泖渔庄第七图属题有『弱冠登朝谒蒲褐，似公早岁逢归愚。暮年若许归湖曲，学画渔庄到七图』诸句。③黄鸟隅为万柳堂八咏之一。④前数十年绝无贺知章之梦，不意七十五岁足积湿病不能行，不得不乞骸归里。

宿柳堂三十六陂亭二首

坡宅止后楼，北窗郁不通。夜梦多懊恼，晓起亦闷憎。

扁舟来柳堂，陂亭出柳中。北窗四五尺，开阖随吾衷。

明月廿四桥，换此玻璃风。谁见杭颖湖，摺墙掉高篷。

波宽压湖水，杭颖谁雌雄。万柳赵道人，比似水晶宫①。

放棹入湖庄，高眠此草堂。明窗齐获麦，浅水细分秧。

霉气长风散，湖光远水凉。住过芒种后，洗去俗心肠。

平田买浪已渐渐，杨柳风和正卷帘。

三十年前旧光景，忽然涌见此窗檐②。

原注：①六一居士自扬州迁颖州开西湖诗：「都将二十四桥月，换此十顷玻璃风。」赵德领诗：「欲与杭颖争雌雄。」坡公诗：「未觉杭颖谁雌雄，松雪碧波湖较宽」，自称水晶宫道人。②陂亭新窗外有柳有麦，忽忆昔游真州白沙翠竹江村有匾曰「柳风麦浪」之间与今窗极相似，因书匾。

阮元诗书画印选

诗咏乡梓

三四

道桥别业『爱吾草庐』诗并序

余幼年屋室虽陋，皆瓦屋也。十岁来道桥，辄爱草庐。岁壬寅（一八四二）夷盗镇江而扬州戎兵。余先在道桥获麦，更爱道桥草屋为平安矣。癸卯正月二十日，余八十生辰仍茶隐也。将避俗来道桥别业，只瓦屋八九间，无草屋，因于池北筑草屋四间，在桑榆、梅柳、松竹之中，止四间者碍竹木也。余归田成南万柳堂，圩田五百亩，岁务农以为食，此草庐高燥净洁，在万柳堂小西湖之西，以数千钱成之。题『爱吾草庐』以遂初心及今恩谕「林泉之志」而已。

人生八十古更稀，古贤论德难与齐。

林泉田舍天许归，草庐安得高椽题。

四间新构杉板扉，草檐竹管涂白泥。

绳床愁梦心息机，夜声不闻犬与鸡。

此间佳趣得几希，纸窗况无风雨凄。

春初梅瘦麦叶肥，松竹下压香茅低。

茶隐求是酒则非，夕阳又暖桑榆西。

万条杨柳春依依，绛老后算谁端倪。

编者注：①榱（cuī）题，俗称「出檐」，屋椽的前端。

夜宿雷塘墓庵①

离乡远游子，常悲岁月深。一朝暂归养，汲汲惜寸阴。
兹来得展墓，仿佛同此心。敝庐仅一宿，徘徊恋旧林。
墓愁夕阳坠，晓迫明月沈。梦魂讵能定，毛色忽已侵。
逮存恸畴昔，靡盥念斯今。行行重回顾，涕泪空沾襟。

原注：①三月二十日阮公由天津漕运调江西巡抚。七月离津，途中经扬停留。八月初四接江西抚印。

选慎斋四弟往长庐庵

秋风秋雨损秋怀，小阮皆深大阮哀。
登岸累君住庵去，剪屏为我获州开。
苍葭①采采皆霜雪，白露瀼瀼②或溯洄。
既是庐农即农事，古今农事不妨缫③。

编者注：①葭(cuàn)，木名，即木槿。②瀼(xāng)，即露浓貌。《诗小雅》：『零露瀼瀼』。③缫(cuī)，亦作衰，古时丧服，用粗麻布制成。

阮元诗书画印选　诗咏乡梓

三五

《雨后游京师万柳堂》五律韵为七律：
小暑前坐宗舫游北湖南万柳堂，宿别业，用庚午（嘉庆十五年）年

园似将军『绿水名』，双船雨后入湖行。
欲知船到帆悬影，使识人来金送声。
柳为遮深堤不见，稻因栽毕绿全平。
要知祖考留传意，须是儿孙识此情。

渔庄处处不风波，插稻歌连踏水歌。
渔乐千家皆傍柳，『蝉鸣』①五月已开荷。
新蒲编植围堤短，老荇②争长软浪多。
拟欲放船当暑夜，夜光正与月光磨。

草堂虽和鸥波句，未似廉家《松雪图》。
杨柳春风京使到，桑榆爱日老臣扶。

阮元诗书画印选　　诗咏乡梓

三六

岭南早令严夷夏③，学海深知判释儒④。

为告杭州老诗友⑤，柳西赢得小西湖。

竟是火城阑不住⑥，得来水上看荷花。

天教病叟拔残宅，人引仙车迁舅家⑦。

学画『七图』荷恩眷，天题十费⑧最高华。

八旬回忆皆陈迹，竹隐匆匆五度茶。

原注：①『蝉鸣』为堤外栽早稻品种，五月即抽穗。③余石粤每事多栽仰英夷，教诫粤商，预防其乱，防石数十年后，不虞其如此之速。④岭南学人，惟知尊奉白沙甘泉，余于《学海堂初集》大推东莞陈氏学蔀之说。粤人乃知儒道，东莞山长李绣子送竹文云：『五百年来，儒不入释者，芸台先生而已。』⑤谓陈云伯。⑥冯文毅公《佳山堂集》：『京师富贵人，火城阑欲死。』⑦元去道桥扫墓，城中福寿宅失火，幸免。舅祖江鹤亭宅在城南徐凝门，而迁居入住。⑧费（tài），即赐或给。

编者注：②荇（xìng），即荇菜，水生植物，叶浮在水面上，夏天开花，黄色，根茎可吃。一、御笔：『颐性延龄』。二、楹联：『扬历宣勤嘉茂绩，优游养福锡藩厘。』三、御笔寿字。五、向玉如意一枝。六、装金无量佛一座。七、水晶朝珠一盘。八、缂丝蟒袍二袭。九、大缎袍包卷。十、江绸袍裱八卷。

癸卯正月廿日，居爱吾草庐，题《竹林茶隐卷》，用癸未（道光二年）年旧题原韵：

春殿三年待御筵，上元赐玉伴归田。

桑榆短景原无失，丝竹陶情况暮年。

别业梅花宜考寿，道桥茅屋证林泉。

今朝旧隐乃题卷，莫看衰翁樽酒前①。

原注：①六一居士平山堂词：『樽前看取衰翁』，余素断樽酒，无从看取。

徐凝门新宅后书馆有双白皮松，后松下有石池，前松下有井，绠汲二丈，浚之清甘与怡泉同。

选楼旧栽双白松，数年不活成枯蓬。今迁康麓得二松，疑年使年百廿冬。其干多分十八公，日色冷不畏暑红。有霜有雪其色同，盼柯怡此清阴浓。晚栽黄菊香秋风，康山草堂隔不通。二松为林怡老翁，山下出泉筮①养蒙。

编者注：①筮（shì），古时用蓍草占卜。

阮元诗书画印选

诗咏乡梓

润州几谷开士为余画《绿野泛舟图》，余效唐人故事报以方竹杖加此诗

壮年有山仙欲登，健脚不用天台藤。
不料病足甚于今，仙人九节行不能。
卧游一幅休登临，几分笔底云霞蒸。
不如弃杖如蹬林，付与润州甘露僧。
静坐不生故步心，生平无一文饶朋。

用余家瓜洲红船为式，在南昌造船以为救生诸事

之用瓜洲船乘风归去，三日至瓜洲矣

南人使船如使马，大浪长风任挥洒。
红船送我过金山，如马之各殊不假。
我嫌豫章元使船，造船令似金山者。
鄱湖波浪万船停，惟有红船舵能把。
洪都三日到江都，如此飞帆马不如。

题『望湖草堂』

赤岸湖北，有王开益宅第。道光元年，王氏先后两次扩建，筑屋凿地，拓径栽花，辟为读书、养息之所。以其西枕碧流，万顷谏铺，烟霞出没，皆可收诸一览之间，故颜之曰『望湖草堂』。

『望江南』是栽中稻①，我谓不如望湖好。望湖之妙今更知，况是湖邻农不少。
种稻种莲似苕菩，门外渔庄亦『三泖』。
汪汪千顷比江宽，水晶宫里道人赵。
就中王郎肯读书，书屋临湖波渺渺。
书堂最近万柳堂，同是北湖湖水绕。
书屋传家已百年，遮庄杂树河边老。
何时落日放船来，农事商量最分晓。
晚稻虽多怕湖涨，若尽『蝉鸣』又嫌早。
范堤亘延千百里，保障迄仿众称道。
先畴珍重务加堤，庶无后悔贻烦恼。
自来机巧胜遇拙，毕尽遇拙胜机巧。
君不见，秋深水退柳田熟，我与拙农同一饱。

原注：①『望江南』是中稻品种。

阮元诗书画印选 ◆ 诗咏乡梓

三八

丙午梁章钜来扬，约诸同人游双树庵以诗飞示

丙午（道光二十六年）梁章钜五月廿日来邗城，卅日复招同诗人王望湖（开益）、阮慎斋（先）、孟玉生（毓森）、僧小支游双树庵看竹。余以诗飞示：

偶过双树听琴韵，不向红桥问玉箫。平仲古阴浓盖竹，辛夷新叶绿于蕉。

悟开梧月灯窗夜，拟待荷花池露宵。同是随时爱光景，惜无罩老共今朝。

编者注：原载阮先《北湖续志补遗》卷二。梁复次韵和呈：「梧竹诗情久寂寞，钧天复与振风萧。苔痕恰好连双树，茶花何烦

配一蕉，谢绝春游过僻地，直须云卧到深宵。笤庵近在安家巷，画里真堪永夕朝。」此两诗同时收入梁章钜《浪迹三

谈》。

和梁章钜《喜降瑞雪》诗韵

丙午（道光二十六年）十二月十九日春，前数日扬州喜降瑞雪，梁章钜时以诗呈、和之

一冬无雪麦苗干，况复多藏逼岁残。

赖有丰年先表瑞，老夫拂袖不知寒。

编者注：原载梁章钜《喜雪唱和诗》收入《浪迹丛谈》卷二。《阮元年谱》一〇一六页转载。

和梁章钜《喜雪唱和诗》①

十二月十九日，立春前数日，扬州喜降瑞雪，梁来扬访元，并赠诗，元和一首

一冬无雪麦苗干，况复多藏逼岁寒。

赖有丰年先表瑞，老夫拂袖不知寒。

编者注：①梁章钜（一七七五—一八四九）福建长乐人，字闳中、林，号退庵。嘉庆七年进士。官至江苏巡抚，兼署两江总督。

三月十日，元自洲中长芦庵乘舟至真州，约仪征两儒学

重游泮宫，采芹拜贤于棂星门墀下

春冰长芦夜泊舟，齐肩菠叶满沙洲。

烟江叠嶂寻常见，月色柴门相见不。

赏雨茅檐留宿客，重游芹泮到真州。

青衿六十年前事，感忆先生颂鲁侯①。

原　注：①谓前少宰督学谢东墅师。此诗作于道光二十四年，原载《道光仪征县志》卷四七。

阮元诗书画印选　诗咏乡梓

绿野舟杂咏七首

饭饱天晴出福庭①，逾城涉水好扬舲②。城边水榭连茶榭，水夹红桥远树青。

桥外长林绿满天，夕阳影里听鸣蝉。一从瀛海扬帆后，别邻烟波五十年。

芳草坡陀点白羊，平山十里古湖长。任伊剪取停舟处，便算裴家绿野堂。

有船何必再笙歌，老去年光澹里过。碧浪清风随处好，船栏杆外即恩波。

萧寺长松翠石边，清溪古木白鸥前。唐诗一句一方话，皆可收归『绿野』船。

大历年诗话李坤，绿扬城郭看潮生。今年潮水连湖水，得见城中澈底清。

银杏霜林染夕曛，船头落叶已纷纷。更将紫禁肩舆去，西上寒山坐白云。

编者注：①阮公归里后住扬州福寿庭，位于大东门南侧，已圮。尚有福寿巷地名可寻。
②舲（líng），有屋有窗的小船。

秋日泛虹桥

万顷江淮共吞吐，邗城处处长潮痕。辛年记取中秋水，水漫慧因禅寺门①。

编者注：①慧因寺已毁，遗址据《扬州画舫录》云：…出北水关至虹桥有三景：一、慧因寺；二、卷石洞天；三、西园曲水。后二
景已恢复，故慧因寺当在今花市处。

三月过扬州，晤尤水村

大梁移节抚东南，飞盖经过竹里庵。久著侍人三握发，敢劳为我一停骖。丹宵威风初相见，野水闲鸥快接谈。重向吴山开幕府，指挥如意净烟岚。